CÓMO DIBUJAR UN OJO

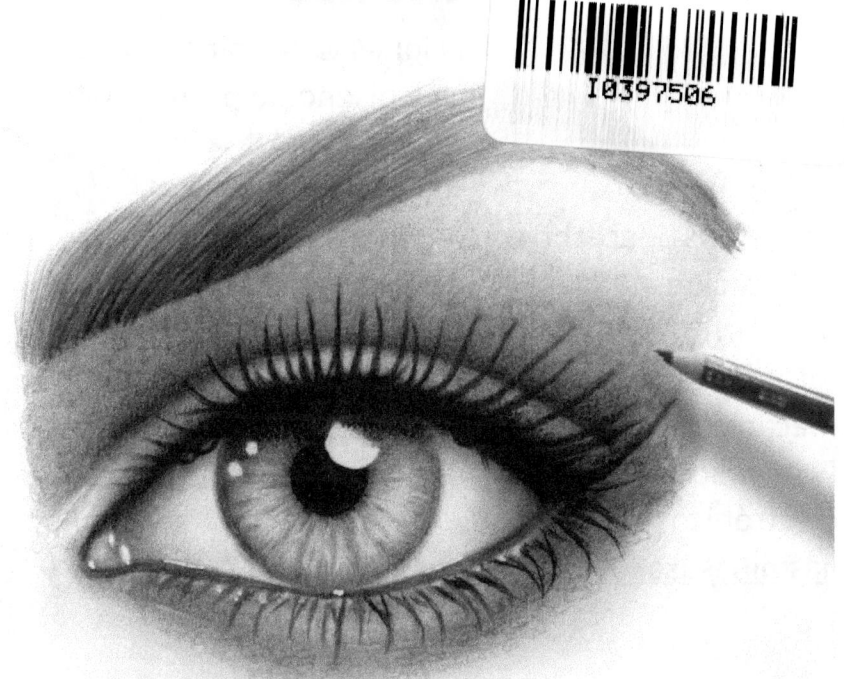

por Jasmina Susak

Copyright © 2019 by Jasmina Susak
www.jasminasusak.com

Texto e ilustraciones © Jasmina Susak.
Diseño de página y diseño de portada por
Jasmina Susak

Todos los derechos reservados. Ninguna parte de esta publicación puedes reproducirse, distribuirse o transmitirse de forma alguna ni por ningún medio, incluyendo fotocopiado, grabación u otros métodos electrónicos o mecánicos, sin el permiso previo por escrito de la autora. Para solicitudes de permiso, contacte a la autora por correo electrónico:
jasminasusak00@gmail.com

INTRODUCCIÓN

En este tutorial, te mostraré cómo dibujar un ojo fotorrealista con lápices de grafito. Te mostraré cómo crear un boceto proporcional completamente desde cero, cómo resaltar y sombrear para darle profundidad a tu dibujo, y cómo dibujar la textura suave de la piel.
Entonces, ¡dibujemos!

HERRAMIENTAS

Para este tutorial, necesitarás un papel de alta calidad y algunos lápices. Deberías probar las marcas de papel y lápiz para ver cuáles te funcionan. Solo puedo decir cuáles uso y porqué, para que puedas probar esto también.

He estado utilizando el papel de Fabriano Bristol, formato A4 (210 x 297 mm - 8.3 x 11.7).

Usaré un par de lápices, Castell 9000 de Faber Castell.

Borrador a lápiz, también de Faber-Castell.

Usaré un muñón de mezcla, hisopos para la mezcla y un marcador blanco de Uni Posca para detalles destacados.

TUTORIAL DE DIBUJO

Vamos a empezar con un círculo. Crea el límite del iris con una herramienta de división (compás) para hacer que el círculo sea perfectamente redondo. La distancia entre la aguja y la punta del lápiz en mi herramienta divisora es de 2 centímetros o 3/4 de pulgada; así que el diámetro es un poco más de una pulgada y media o 4 centímetros, si deseas dibujar el mismo tamaño.

Manteniendo la aguja en el mismo lugar, reduce la distancia entre la aguja y la punta del lápiz hasta la distancia en la que deseas dibujar el límite de la pupila. En mi caso, es de unos

siete milímetros o 1/4 de pulgada.

Ahora toma la medida que usé para el límite del iris desde el centro del iris hacia el lado izquierdo o derecho del límite del iris, que es 3/4 de pulgada, o dos centímetros, y luego coloca la aguja en el lado izquierdo del límite del iris, y marca una línea vertical corta, que representará el borde entre el blanco de los ojos y el conducto lagrimal. Haz lo mismo en el lado derecho, mantén la misma medida en tu herramienta de división y marca la esquina exterior del ojo en el lado derecho.

Ahora podemos delinear el ojo. Yo uso un lápiz HB para esto. Comienza con el contorno inferior, justo debajo del límite del iris, y solo sigue un poco del límite del iris horizontalmente. Entonces empieza desde ahí a dibujar una línea punteada o discontinua primero para ver cómo se conectará. Cuando te asegures de que se conectará bien, dibuja la línea completa, pero no presiones demasiado. Haz lo mismo en el lado izquierdo; sigue la línea del límite del iris, comienza a separarlos y termina en la línea marcada. Dibuja el conducto lagrimal también. Puedes ser redondo, o puedes ser una elipse.

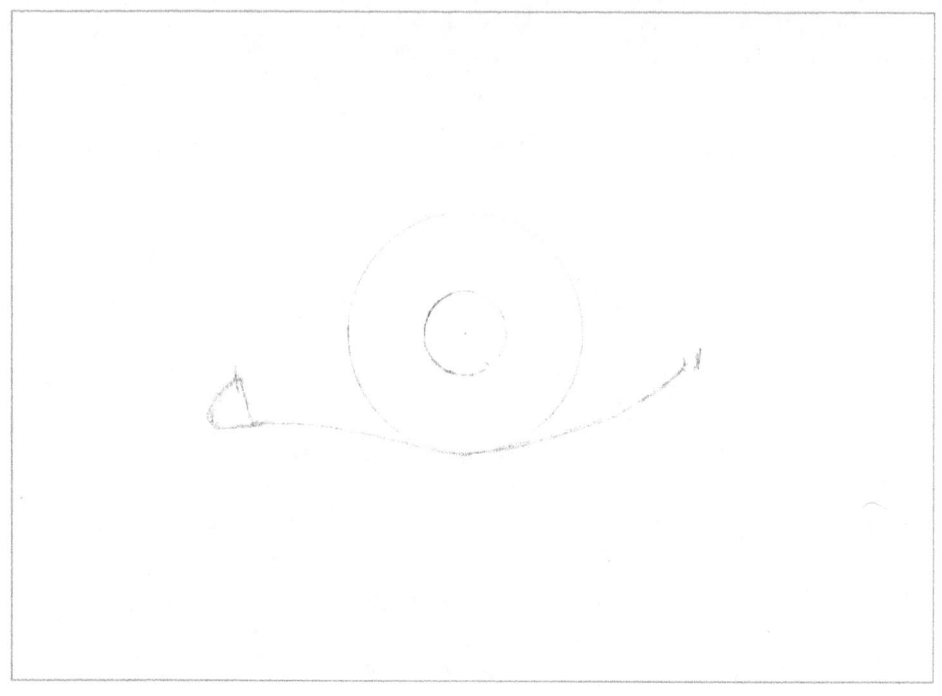

Ahora, vamos a delinear el párpado superior. Debes colocarte debajo de la parte superior del límite del iris, en el centro entre el límite del iris y el límite de la pupila. Comienza con una línea horizontal corta en el medio, y comienza a curvarla hacia abajo, hacia el conducto lagrimal, y conéctala a la parte superior del conducto lagrimal. Siempre puedes mejorar el contorno si no te gusta. Haz lo mismo en el lado derecho; sigue la línea horizontal que acaba de crear en el medio y comienza a curvarla hacia abajo, hacia el punto marcado. Dibuja el espesor visible de la piel del párpado inferior.

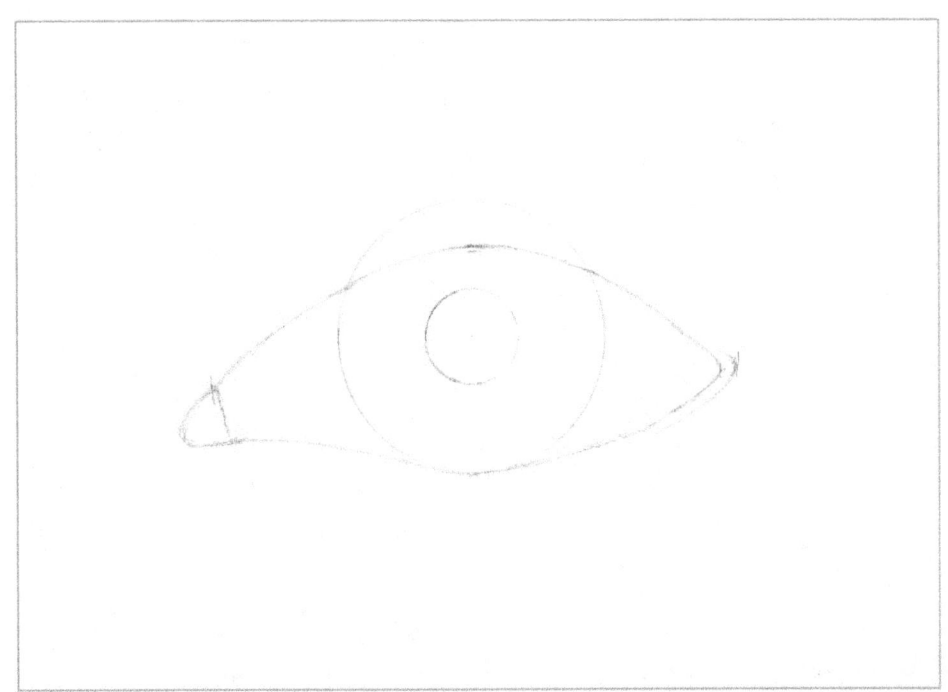

Podemos borrar la parte del círculo, sobre el párpado superior, debajo del pliegue y, de hecho, creamos ese pliegue. Debe ser una línea curva, paralela al párpado superior que acabamos de delinear. Solo tienes que seguir el contorno superior del ojo. Puedes hacerlo un poco más lejos, o más cerca del ojo, si lo deseas.

Además, delinear la ceja. Cuando dibujes la ceja, crea una línea discontinua, no los dibujes con una línea completa y no presiones demasiado. Quiero crear un ojo femenino, así que quiero tener una ceja arqueada sobre la parte resaltada de la cara, al lado de la sien. Deberías hacerla un poco más gruesa justo encima del conducto lagrimal, y será más delgada a medida que nos acerquemos a la sien. Algo como mi ceja que puedes ver en la siguiente imagen. Siempre podemos cambiar el esquema si no nos gusta.

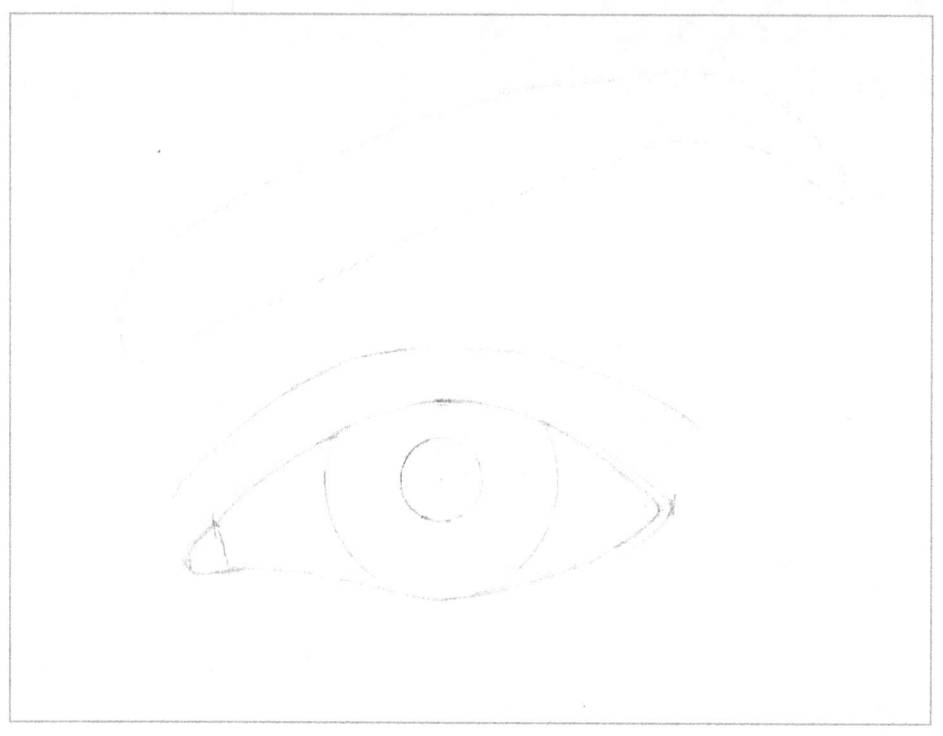

Antes de comenzar a colorear el iris y la pupila, determinemos la posición de la luz reflejada. Quiero hacer una que vaya sobre el iris en una forma redonda, pero puedes ser de cualquier forma. Quiero dibujarla sobre la pupila, cubriendo un poco la parte superior de la pupila, y quiero hacer dos puntos más pequeños en el lado izquierdo, como se muestra en la siguiente imagen. Borra la parte del límite de las pupilas que no deseas que quede sobre la luz reflejada.

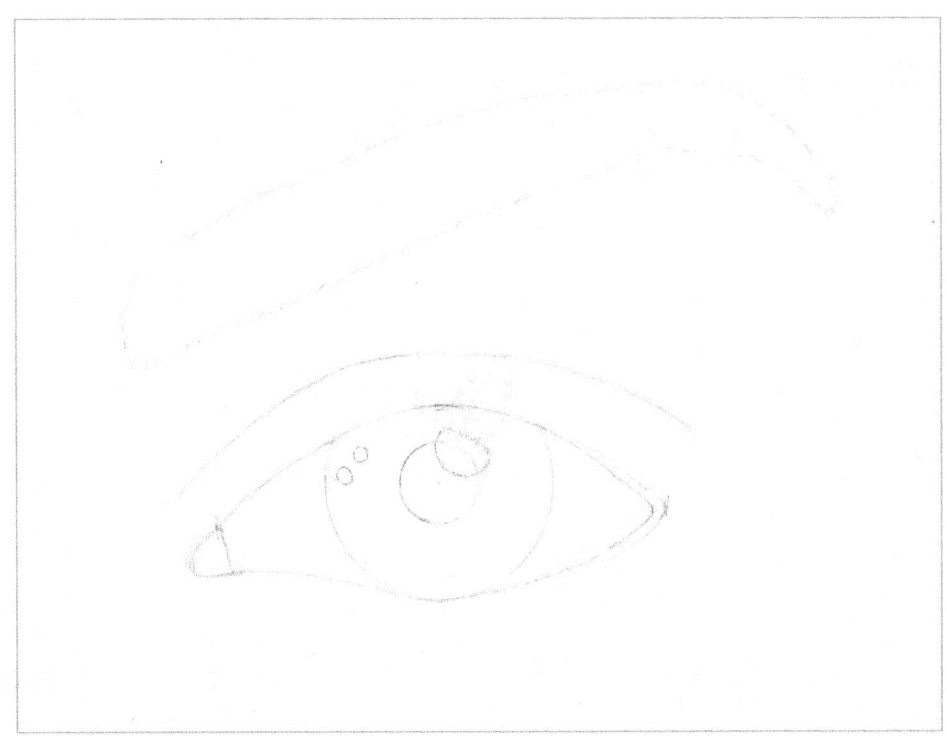

Es hora de llenar la pupila con el lápiz más oscuro que tengas. Estoy usando un lápiz 8B para llenar la pupila en un movimiento circular. Este lápiz es muy oscuro, solo presiona con fuerza y llena toda la pupila, excepto dentro de los reflejos. Asegúrate de mantener el contorno afilado y el círculo perfectamente redondo. No tengas miedo de usar un lápiz muy oscuro, esto le dará profundidad y vida a tus ojos. Quiero decir, realmente no se puedes obtener este color negro con un HB o más brillante, por lo que es muy importante tener esta parte absolutamente negra.

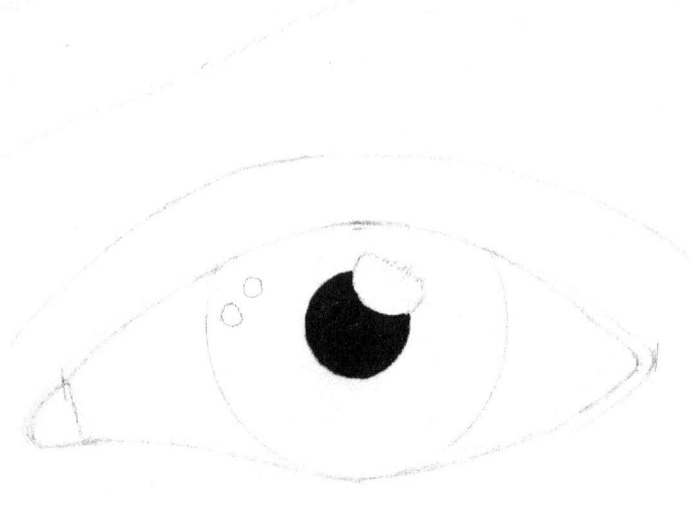

Ahora, dibujemos el límite del iris. Estoy usando un HB para esto, y estoy dibujando alrededor del círculo, cerca del borde, a una profundidad de uno o dos milímetros. Este es el tipo de límite del iris, no todos los ojos tienen este límite, por lo que puedes omitirlo si lo deseas, pero siempre tiene un color más oscuro que el área central del iris. Un lápiz más oscuro que un HB sería demasiado oscuro para esto, por lo que deberíamos usar un HB o más brillante. Si estás usando un HB, como yo, solo asegúrate de presionar un poco más fuerte. Además, si tienes algún reflejo que cubra el límite del iris, simplemente omítelo y rodéalo con cuidado. Trata de no pasar por el blanco de los ojos.

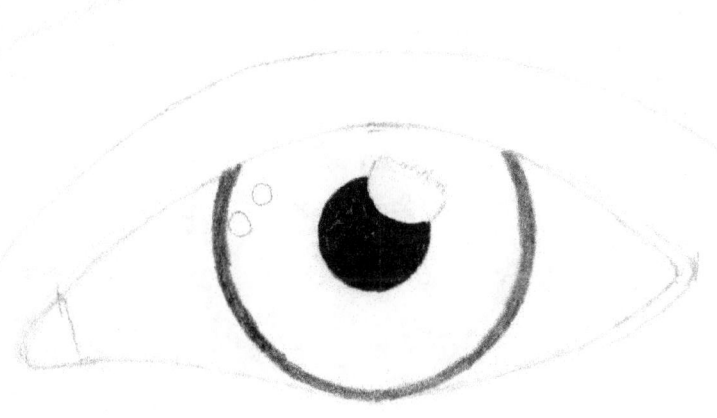

Antes de comenzar a colorear el iris, simplemente mezclemos el área externa que acabamos de crear, con un muñón de fusión para hacer que el borde exterior del límite del iris se vea borroso. Entonces, el borde entre el blanco del ojo, la llamada esclerótica y el límite del iris.

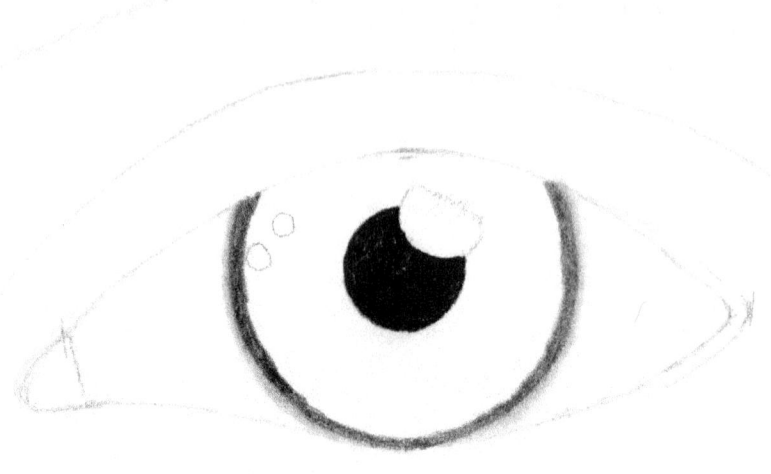

En este paso, crea la sombra que el párpado superior proyecta sobre el iris. Yo usé un 8B para esto. Recomiendo usar tonos más oscuros, porque dibujar con tonos pálidos es muy difícil y los tonos más oscuros producirán mejores resultados. Por supuesto, el tono de la sombra dependerá del color que desees para tutu ojo. Entonces, si es un ojo azul, la sombra debería ser más brillante que la sombra proyectada sobre un ojo marrón. De hecho, quiero dibujar un ojo femenino que tenga algo de maquillaje, por lo que esta sombra será más oscura debido al rímel, y solo tenemos que hacerlo un poco más oscuro en la zona superior. Salta toda la luz reflejada, no dibujes eso en absoluto; estas áreas deben permanecer absolutamente blancas. Cubre el iris a lo largo de todo lo ancho cubierto por el párpado superior.

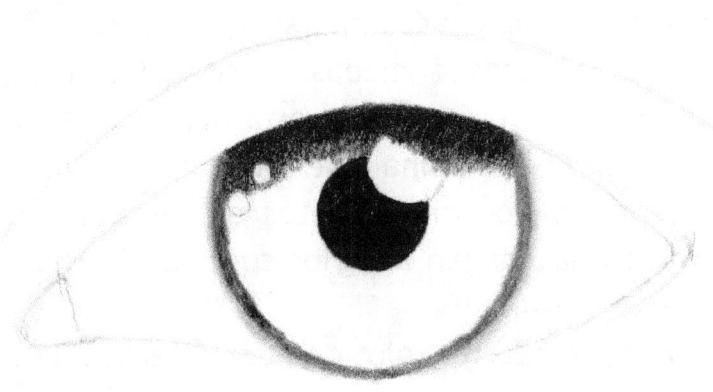

Ahora podemos dibujar los rayos de luz dentro del iris, siguiendo la dirección de estas flechas.

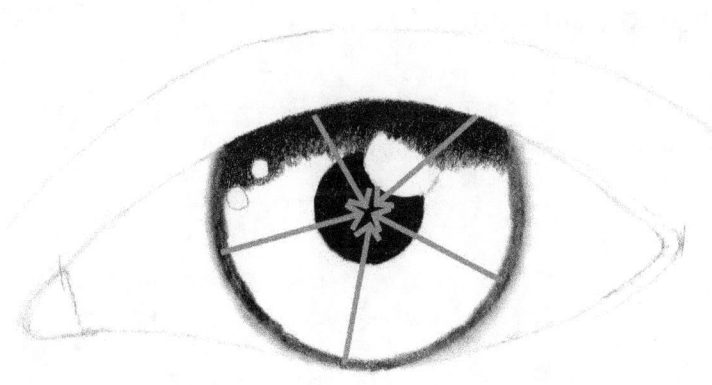

Entonces, cada rayo de luz debe irradiar desde el centro de la pupila. Puedes usar un HB y no presionar demasiado. Siempre puedes agregar más si quieres luego. Como siempre, evita las luces reflejadas. Presiona más fuerte en el área superior, porque esta parte está menos iluminada que el área inferior. En la zona inferior, sombrea con menos presión y mantén los movimientos que irradian desde el centro. Verifica la imagen anterior con esas flechas todo el tiempo, si es necesario.

No deberías apresurarte. Solo tómate tu tiempo. Si te duele la mano, detente y puedes continuar mañana. No tienes que dibujar todo esto en una sola sesión.

Ahora puedes ver cómo comienza a verse como un verdadero iris, pero aún no hemos terminado. No te preocupe si algunos de los radios son más oscuros que los otros, está bien. Además, es incluso mejor que tenga algunas variaciones a que todo se viera igual, sería extraño y no tan realista. Si todo fuera plano y sin imperfecciones, sería caricaturesco y sin vida.

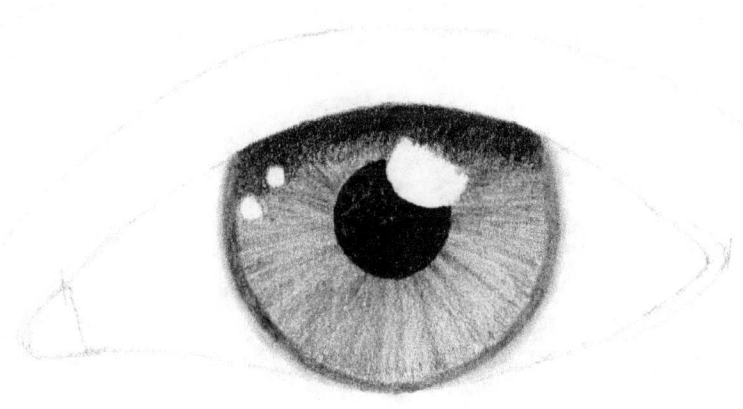

Mezcla todo esto con hisopo. No repases las luces reflejadas, ni siquiera sobre la pupila, ya que puedes eliminar gran parte del grafito y ya no sería tan negro. Pero si lo haces, puedes volver a aplicar un lápiz muy oscuro.

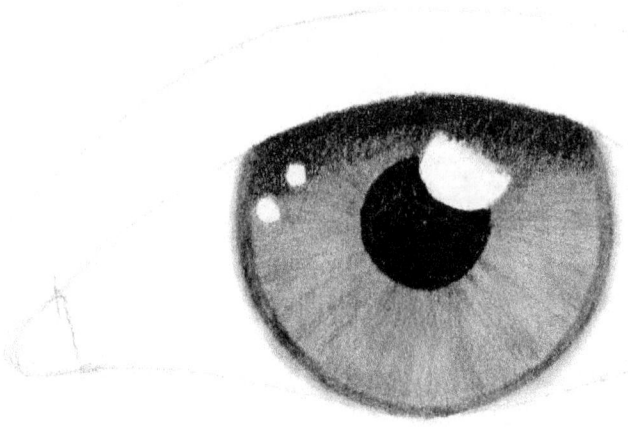

Cuando mezcles junto a las luces reflejadas, usa un muñón de fusión, ya que así puedes mezclar con mayor precisión.
Ahora puedes crear reflejos sobre el iris con un borrador. Borra el área media del iris y puedes dibujar algunos patrones, o simplemente puedes quitar el grafito, pero no presiones muy fuerte. Coloca la punta de tu borrador en el medio, y luego muévala hacia la pupila y hacia el límite del iris. De esta manera, obtendrá reflejos más brillantes en el centro del iris. Al resaltar cerca del párpado superior, presiona cada vez menos. Este punto culminante debería ir desapareciendo gradualmente en la sombra. Por lo tanto, presiona muy suavemente y suavemente con un borrador.
El iris siempre está más resaltado en el área inferior, así que presiona más fuerte con el borrador, si deseas resaltar más. Puedes usar un borrador amasado, si te gusta ese. O

cualquier otro tipo de borrador que funcione para ti. Si borra demasiado, puedes repasarlo con tu hisopo o un tocón de fusión para oscurecer el punto culminante. Entonces, no te preocupes, siempre puedes cambiar algo y mejorarlo.

Este punto culminante no debería ser el mismo en todas partes. Intenta crear algo de aleatoriedad; puedes omitir algunas áreas, puedes hacer líneas diagonales o cualquier cosa, solo trata de no hacer que todo se vea igual, porque esta aleatoriedad es lo que hará que tu ojo se vea más realista.

Crea los resaltados en todo el iris, excepto la sombra proyectada por el párpado superior. Esta área no requiere puntos destacados, o solo un poco justo sobre la línea horizontal que atraviesa el centro de la pupila. Quiero decir, imagina esta línea, no hemos dibujado eso. El área inferior requiere un resaltado más brillante y, por supuesto, omite algunas áreas y no las toques. Cuando uses el borrador, presiona con más fuerza cuando lo desees, y presiona cada vez menos para que los reflejos desaparezcan del color básico del iris.

Puedes crear algunas líneas, patrones, puntos, todo vale. Hay tantos tipos de iris que realmente no puedes equivocarte aquí, pero si no te gusta algo, simplemente bórralo o tápalo de nuevo. Puedes agregar más áreas destacadas más tarde.

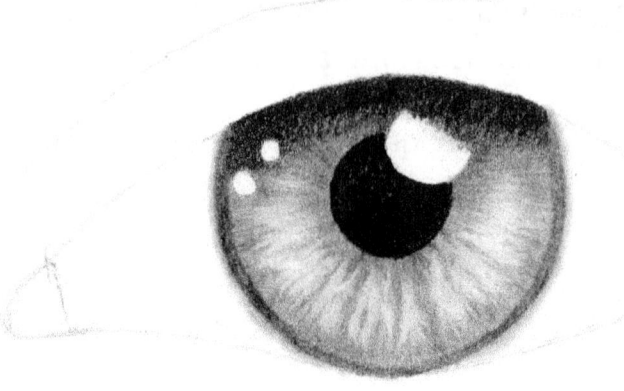

Este iris se ve bastante plano ahora, así que todavía tenemos que sombrear el área entre el iris y la pupila para que se vea como si el iris se dobla hacia adentro. Para hacer eso, usa un lápiz 4B o más oscuro (yo uso un 8B), coloca la punta sobre el borde entre la pupila y el iris, y solo dibuja líneas cortas y pequeñas hacia el límite del iris. Por supuesto, algunos de ellos deberían ser un poco más largos, otros deberían ser más cortos, pero todos son bastante cortos. Presiona muy fuerte al lado de la pupila y libera la presión a medida que avanza hacia las áreas resaltadas del iris.

Ahora puedes ver en la siguiente imagen que ya se ve menos plana, y además se ve doblada hacia adentro. Hazlo de esta manera si tienes miedo de presionar fuerte. Haz lo mismo alrededor y, por supuesto, omite cualquier luz reflejada.

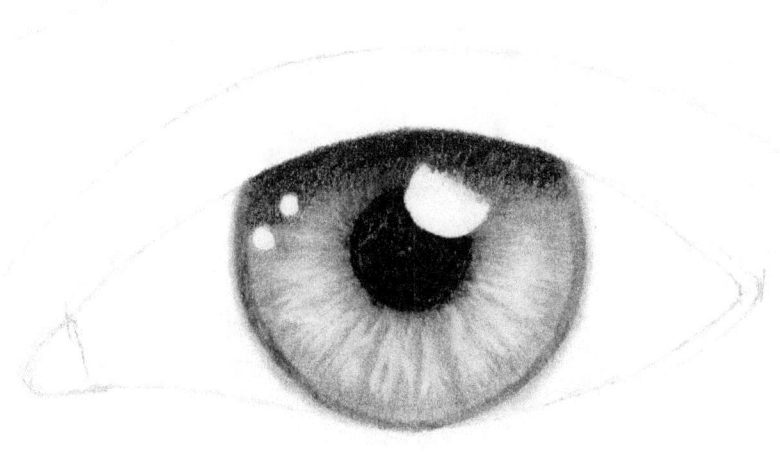

Ahora, hagamos lo mismo, pero desde la dirección opuesta y habremos terminado con el iris. Usa un HB, presiona sobre el límite del iris y dibuja pequeñas líneas cortas hacia la pupila para hacer que el límite del iris realmente desaparezca en la esclerótica, para que el borde entre ellos sea invisible. Dibuja estos pequeños trazos, siguiendo las líneas de flecha que te mostré. Puedes dibujar algunos trazos más largos hacia la pupila para crear los patrones sobre el iris y entre los puntos destacados que creamos. Puedes hacer algunos patrones de esta manera, si quieres. En este paso, nos centramos en eliminar el borde entre el límite del iris y la esclerótica. Dale la vuelta y presiona más fuertemente en el área superior. Mezcla un poco con un tocón de mezcla. A veces es suficiente si solo pones sobre el borde. No tienes que presionar muy fuerte al mismo tiempo, solo repasar la

misma área varias veces, punteando, y obtendrás el mismo efecto.

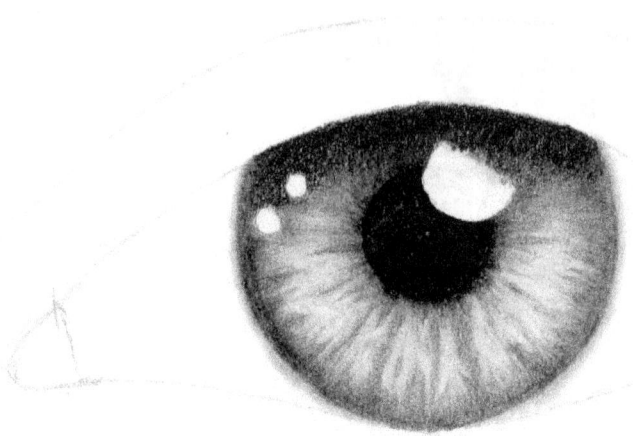

Puedes ver cómo ahora se ve más realista.
Cuando hayas dibujado un poco, simplemente mézclalo. Por lo tanto, siempre puedes oscurecer o aclarar algo, y ya casi hemos terminado con el iris, pero podemos hacer los cambios que necesitemos más adelante.
Como mencioné, quiero dibujar un ojo femenino con maquillaje. Quiero dibujar un delineador de ojos, una línea gruesa justo encima del contorno del párpado superior, utilizando un 8B. Si no deseas dibujar un ojo maquillado, usa un HB en este paso y también cubre el área gruesa como se muestra en la siguiente imagen. Creo que será más fácil para ti dibujar dibujos más oscuros, porque los dibujos pálidos son muy difíciles de dibujar. Por lo tanto, definitivamente

debes trabajar con colores más oscuros y no tener miedo de usarlos. Crea una línea más gruesa mientras trabajas hacia la esquina exterior. Ahora puedes ver cómo la luz reflejada se ve aún más brillante, ya que he agregado esta área muy oscura alrededor.

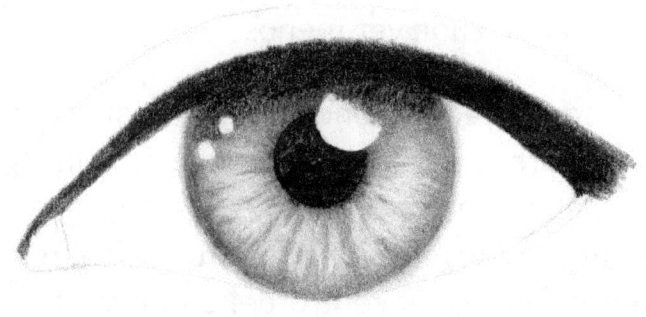

Ahora, vamos a sombrear la esclerótica, o el blanco del ojo. Omita las áreas pequeñas entre el conducto lagrimal y las partes blancas del ojo; simplemente deja pequeñas áreas para los aspectos más destacados Estos deben permanecer absolutamente blancos.

Cuando se sombrean partes tan delicadas cuyos tonos tienen que ser distribuidos uniformemente, es importante usar un movimiento circular. Estoy usando un HB para la parte más oscura de esta sombra, que se colocará justo debajo del párpado superior. Incluso si no dibujas este delineador de ojos y deseas dibujar, por ejemplo, un ojo de hombre,

también presiona con más fuerza usando un HB, porque esta es un área bien sombreada y debería ser más oscura. Por lo tanto, el blanco de los ojos debe estar sombreado en su totalidad, solo la luz reflejada debe ser absolutamente blanca. Aquí tenemos que hacer una transición de gradiente, ya que el globo ocular es redondo y tenemos que sugerir que, al crear una transición de gradiente de los tonos grises, comienza junto al conducto lagrimal, y ve sombreando hacia el iris, presionando cada vez menos.

No olvides sombrear el conducto lagrimal y asegúrate de dejar algunas áreas para la luz reflejada, o incluso puedes agregarlas más tarde con un marcador blanco o una pluma de gel de tinta blanca. Presiona más fuerte sobre los bordes, y menos en el centro, el centro del conducto lagrimal debe ser más brillante. Continúa usando un movimiento circular, es bueno para la textura suave y presiona muy fuerte al lado del borde entre el conducto lagrimal y la esclerótica para sugerir la profundidad y la redondez. Esta área recibe menos luz que la esclerótica al lado del iris. Si creas un área más oscura alrededor del resaltado, mejorará el resaltado de esta manera.

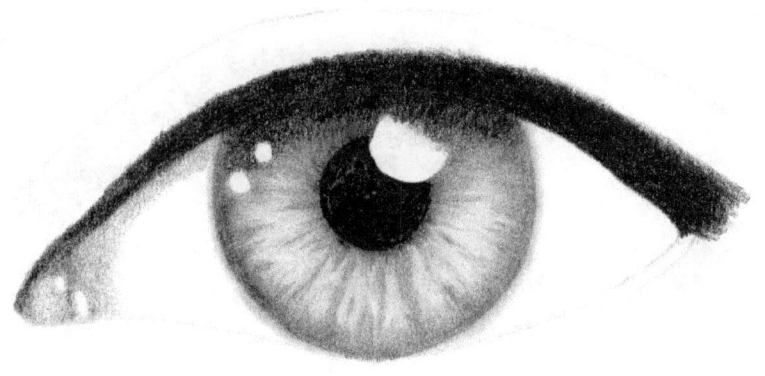

Combina esto un poco con un hisopo, también con un movimiento circular y trata de no repasar los aspectos más destacados. Incluso puedes usar un muñón de fusión junto a los puntos destacados, porque tiene una punta más pequeña y puedes controlarlo en áreas muy pequeñas, pero usa uno que no hayas utilizado antes para mezclar.

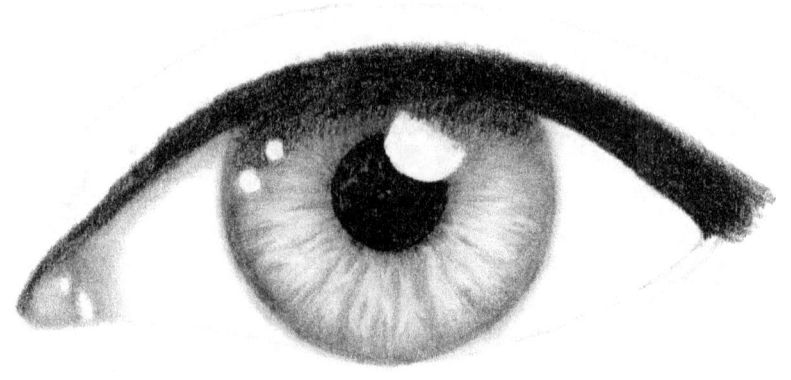

Continuar con un tono más brillante. Estoy usando un 2H para esto, como una continuación al área de HB. Dibuja círculos pequeños y superpuestos, simplemente evita presionar con fuerza porque este 2H también puede producir tonos bastante oscuros si se presiona con más fuerza, pero puedes usar un 3H o 4H si los tienes. Sombrea aproximadamente un tercio del ancho entre el iris y el conducto lagrimal, solo cubre toda esta área con tu 2H. Realmente no uso para nada el 6H. Esos lápices son muy duros y solo rayarán el papel. Para áreas brillantes como esta, prefiero usar un muñón de mezcla.

Presiona más fuerte al lado del HB y simplemente libera la presión a medida que se ajusta hacia el iris para hacer una transición gradual, para que este globo ocular se vea alrededor. Combínalo un poco con un hisopo, usa uno nuevo,

definitivamente no los que ya usaste para sombrear.

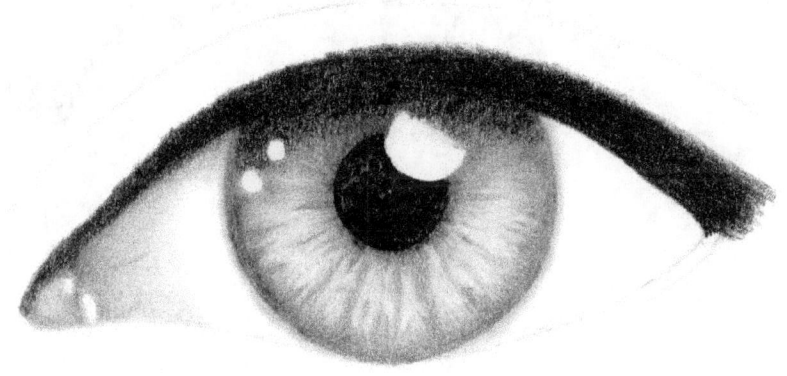

Usa una 5H para cubrir el resto del área, al lado del límite del iris. Esta parte tampoco debe permanecer blanca, pero debe ser mucho más brillante que el área sombreada anteriormente. El área al lado del iris debe ser la más brillante, pero, sin embargo, no debe ser absolutamente blanca.

Aquí también debes seguir aplicando un movimiento circular y presionar más fuerte al lado del área previamente sombreada, y también repasarlo un poco. Si necesitas más sombra, siempre puedes agregar más.

Debes alejarte del dibujo para verlo a distancia; solo entonces puedes ver si la transición de gradiente es buena o no.

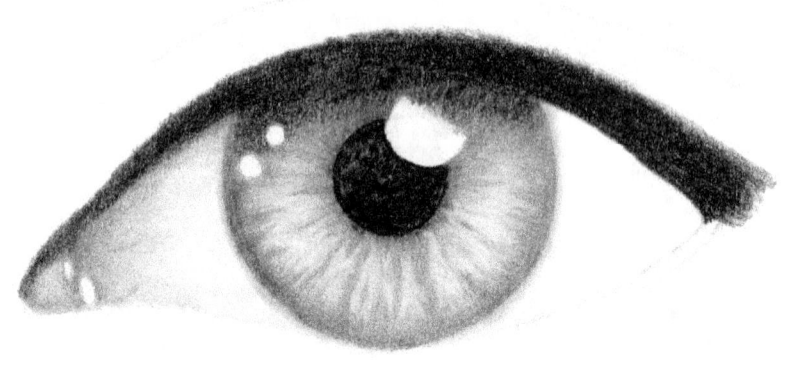

Podemos mover el papel hacia el lado derecho para hacer lo mismo, pero, por supuesto, debes crear una transición de gradiente desde la dirección opuesta. Comienza en el lado derecho, en la esquina, con un HB y también con un movimiento circular. Esta área debería ser más oscura porque aquí tenemos pestañas más densas y más largas. Entonces, esta área debería estar más sombreada porque recibe menos luz. Un HB es un buen lápiz para esto. No uses nada más oscuro que este para sombrear esta parte de la esclerótica, ya que tiene que verse brillante, con sombras blancas, y los lápices más oscuros no son buenos para esto.

Hacer sombra espesa proyectada por el párpado superior. Presiona con más fuerza al lado del párpado superior, y luego presiona cada vez menos a medida que sombreas hacia abajo. Usa un muñón para mezclar esto, el que tiene

bastante grafito en la punta. Para combinar el borde entre el párpado y la esclerótica, usa movimientos circulares y repásalos con un B o un lápiz más oscuro.

Si la sombra proyectada se vuelve un poco más oscura, solo retira un poco de la sombra con un hisopo limpio.

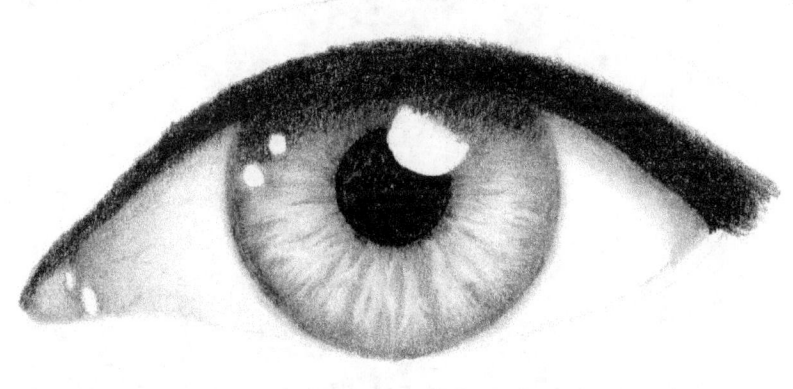

Continúa sombreando el área más brillante con un 2H, de la misma manera que lo hicimos en el lado izquierdo. En un movimiento circular, presiona con fuerza cerca del área sombreada y libera la presión a medida que avanzas hacia el iris. Mezcla un poco y sigue sombreando. También puedes agregar algunas venas o cualquier otra imperfección, y aquí también podemos tener un poco de sombra proyectada por una sola pestaña, o un grupo de pestañas, pero hacerlo borroso mediante la fusión. Todo vale, pero, por supuesto, es una parte delicada del dibujo, así que hazlo con cuidado.

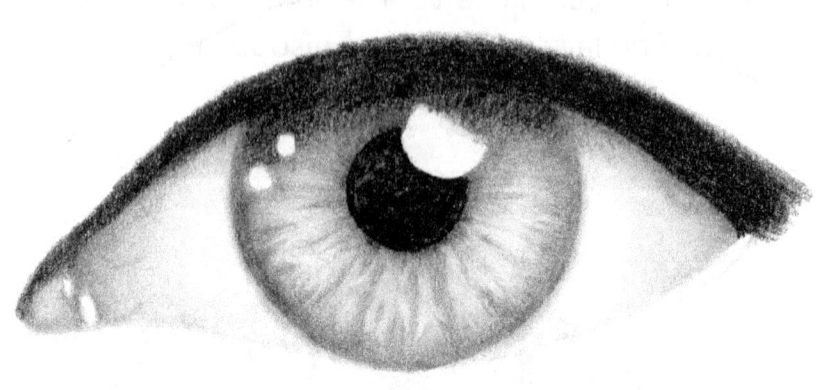

Termina de sombrear con 5H al lado del iris, tal como lo hicimos en el lado izquierdo. Diminutos círculos superpuestos, presionando muy suavemente, casi sin tocar el papel. Como mencioné antes, no debemos dejarlo blanco. Usa un hisopo limpio y mézclalo y ve si necesita más sombra, para así poder agregar más. En la siguiente imagen, puedes ver cómo se ve realmente mucho más realista que cuando todo era blanco. Aquí es donde los principiantes se equivocan, porque temen usar tonos más oscuros de los que deberían usar. Aparentemente, la esclerótica es blanca, por eso piensan que no deberían oscurecerla. Pero incluso los objetos absolutamente blancos tienen sombra propia y la sombra proyectada sobre ellos, que no es más que blanco. Lo sé, esto es muy difícil de dibujar, pero intenta practicar

esta transición de gradiente en una hoja de papel separada. Practica mucho antes de comenzar a aplicarlo al dibujo, y tendrás más confianza y sabrás lo que sucederá. Siempre sigo repitiendo y explicando cómo crear esta transición de gradiente porque esa es realmente la parte más importante de cualquier dibujo si quieres que sea fotorrealista.

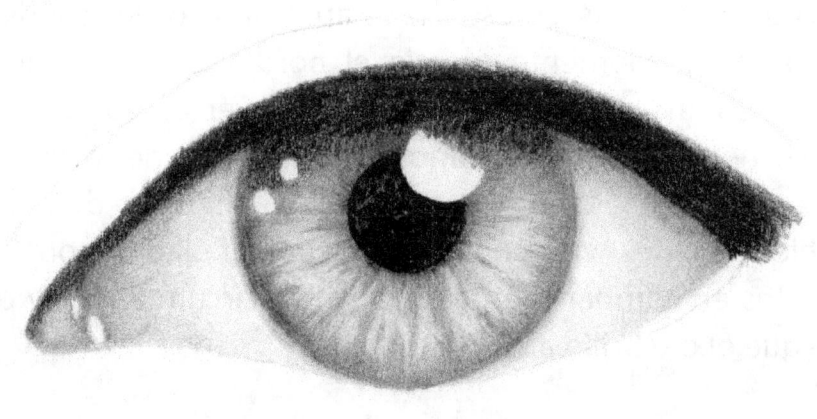

Ahora podemos sombrear el área debajo del ojo. Yo presioné muy fuerte usando un HB para colorear el grosor de la piel, que se encuentra entre las raíces de las pestañas y la esclerótica/iris. Quería hacer que se viera como un delineador de ojos, para hacerlo más espectacular, y puedes ver cómo estos colores oscuros darán profundidad a nuestro dibujo. Mezcla el borde entre el grosor de la piel y la esclerótica. Si no quieres que tu ojo tenga maquillaje, puedes

usar un 4H o un 5H, o incluso un muñón de mezcla. Pero si miras eso desde la distancia, verás cuán pálidos serán estos tonos. Quiero decir, no es tan entretenido como cuando creaste estos tonos pesados y sombras y, en mi opinión, es más fácil de dibujar, y no puede pasar nada malo, siempre puedes comenzar un nuevo dibujo si no te gusta lo que has creado. . Además, siempre puedes borrar algo si está muy oscuro.

Hazlo un poco más grueso en el área debajo del conducto lagrimal y simplemente mezcla el borde con un tocón de mezcla. En la siguiente imagen, puedes ver cómo el blanco del ojo tiene profundidad ahora, mucho más de lo que era antes de aplicar este tono oscuro sobre el grosor de la piel. También puedes ver cómo las luces reflejadas son muy brillantes en comparación con las áreas circundantes, y esto hace que el ojo brille aún más.

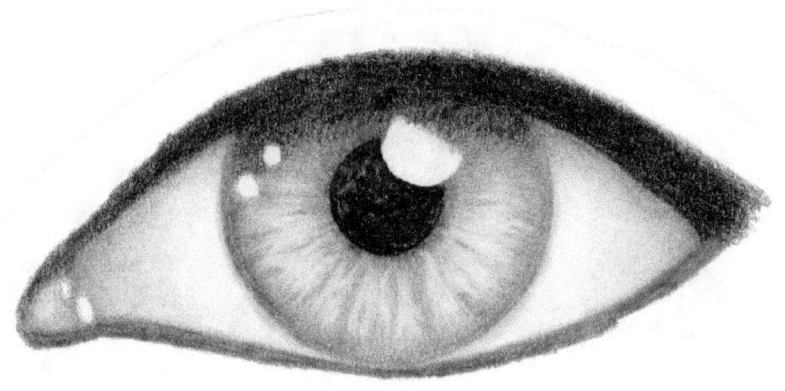

Si estás satisfecho con todo esto, puedes pasar a sombrear la piel, que es, en mi opinión, la parte más difícil del dibujo. Pero, por supuesto, todo es relativo.

Lo primero es reforzar el pliegue con un lápiz B. Haz una línea gruesa en la parte superior de tu bosquejo. La piel doblada obtiene menos luz, o no recibe ninguna luz, por lo que debe estar completamente sombreada.

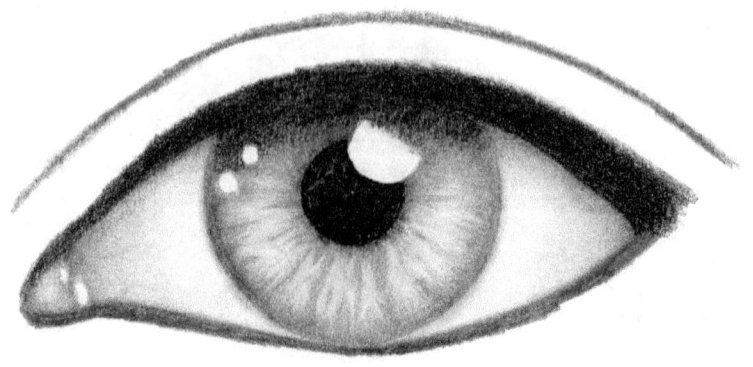

Vamos a dividir este trabajo en dos partes. La primera parte es sombrear el área entre el ojo y el pliegue, la segunda parte estará sombreada por encima del pliegue. Estas dos partes tienen formas diferentes, así que concentrémonos en un área a la vez.

Yo uso un HB para las áreas que reciben menos luz. Se debe resaltar en el medio. Presiona más fuerte al lado del delineador de ojos, o en el borde entre el ojo y el párpado superior, y libera la presión a medida que la sombra va hacia arriba. Trata de hacer esa transición de gradiente y simplemente sombrea todo con un movimiento circular. Tal vez te estés preguntando porqué no dibujamos las pestañas ya. Bueno, vamos a dibujarlas una vez que la piel esté terminada. Si los dibujamos ahora, tendríamos que sombrear

la piel alrededor de ellos, y así sería más difícil. Podríamos estropear todo y terminar dibujando sobre las pestañas, lo cual no es recomendable. Simplemente será mucho más fácil agregarlos una vez que la piel esté sombreada y completa.

Echa un vistazo a la siguiente imagen para ver las áreas que he sombreado en este paso. Estas áreas, en los lados izquierdo y derecho del resaltado, están menos iluminadas, por lo que deberían sombrearse más. Para explicarlo de manera más sencilla, la piel que está sobre el iris está intacta, y he sombreado la piel sobre la esclerótica en ambos lados, izquierdo y derecho.

Un HB es bastante bueno para la piel. Incluso si presionas muy fuertemente, un HB sugerirá el color brillante de la piel más que si usáramos un B o un lápiz más oscuro. Puedes presionar más fuerte al lado de las áreas oscuras para crear un degradado y presionar menos en el centro. Puedes crear muchos tonos con este lápiz, por eso me encanta este HB.

Combínalo todo para imprimir este grafito en el papel, y luego sombréalo más con un lápiz si es necesario. Se debe sombrear más alrededor del pliegue, ya que esta área está menos iluminada.

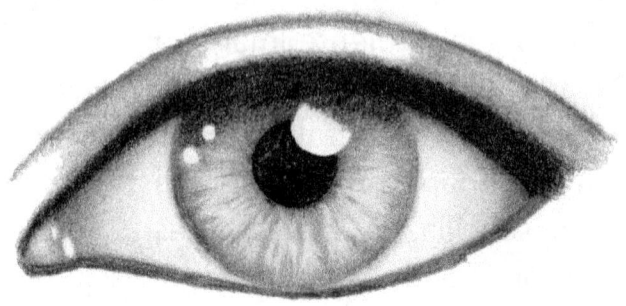

Haz que sea la piel un poco más brillante en el medio, ya que no debería permanecer absolutamente blanca. La piel sobre el globo ocular también debe sugerir la redondez del globo ocular. No te preocupes si lo haces demasiado oscuro, siempre puedes deshacer el grafito con un borrador. Debes practicar mucho porque realmente aprenderás a través de cometer errores.

Usa un 2H para el área media y sigue dibujando en un movimiento circular. Presiona más fuerte al lado de las áreas sombreadas y presiona menos en el medio.

Mezcla un poco con un hisopo y parecerá bastante más brillante que en los lados izquierdo y derecho. Si usa un hisopo limpio, puedes iluminar las áreas, por lo que siempre puedes cambiar cualquier cosa.

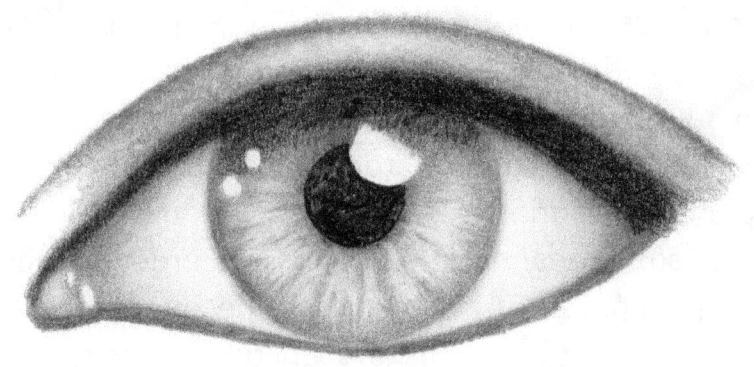

Sombrea el área sobre el pliegue. Pero antes de eso, refuerza el contorno inferior de la ceja, para que puedas ver dónde está, porque vamos a sombrear esta área también.
Sombrea las partes más oscuras primero, usando un lápiz B y movimientos circulares. Presiona muy fuerte al lado del pliegue y libera la presión a medida que avanza hacia la ceja. Entonces, un HB es bastante brillante aquí, necesitamos un lápiz más oscuro. Un lápiz B es bastante bueno, solo sigue aplicando en un movimiento circular sobre el pliegue, todo el tiempo. Puedes hacer un área sombreada más grande arriba de la esquina derecha que en el medio, justo arriba del resaltado.
Estudia la siguiente imagen para comprender qué área sombrear en este paso. El área sobre el conducto lagrimal debe ser mucho más oscura que el área al lado de la sien, ya que esta área recibe menos luz.

Como siempre, combínalo todo con un hisopo. Verás que, mientras se mezcla sobre el pliegue, se volverá cada vez más brillante, aunque hayas usado un 8B. Es por eso que sugerí no tener miedo de usar lápices más oscuros. Agrega un poco de un 8B de nuevo sobre el pliegue, si es necesario. O tal vez al final del dibujo, como un toque final cuando veas el dibujo completo realizado.

Cuando sombrees hacia el lado izquierdo, sombrea con menos presión, pero también trata de que quede bastante oscuro. Todo este paso llevará un tiempo, pero realmente vale la pena porque le dará a la piel una textura suave.

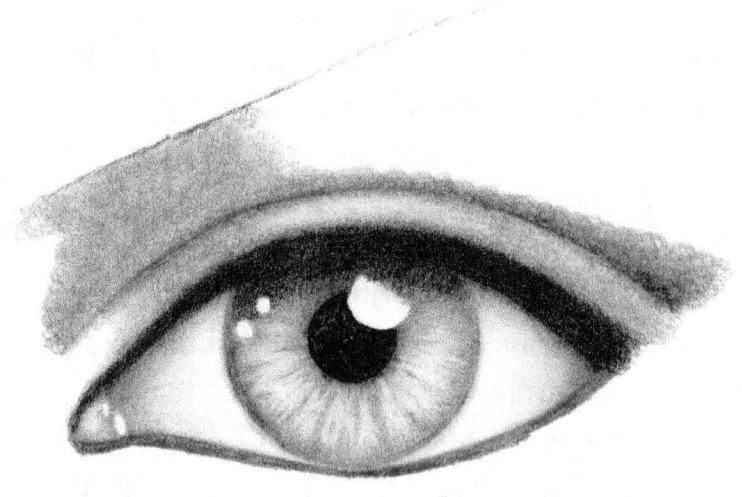

Ahora puedes sombrear hacia la sien y comenzar a usar tonos más brillantes porque tenemos que crear una

transición de gradiente. Usa un movimiento circular, un lápiz HB. Usa un HB al lado del área sombreada con una B, presionando con más fuerza al lado, y libera la presión a medida que te alejas de la sombra más oscura, mientras dibujas hacia el área resaltada. El punto culminante es el más brillante debajo del arco de la ceja, al lado de la sien. Por supuesto, tu ceja no tiene que tener esta forma curva. La tuya puede ser recta, puede tener cualquier forma.

Además, sombrea sobre el pliegue, sobre el área con B previamente sombreada como una continuación de esto. La transición del gradiente desde el pliegue a la ceja es muy importante porque esta área tiene una forma redonda. Mezcla un poco con un pañuelo para imprimir el grafito en el diente del papel.

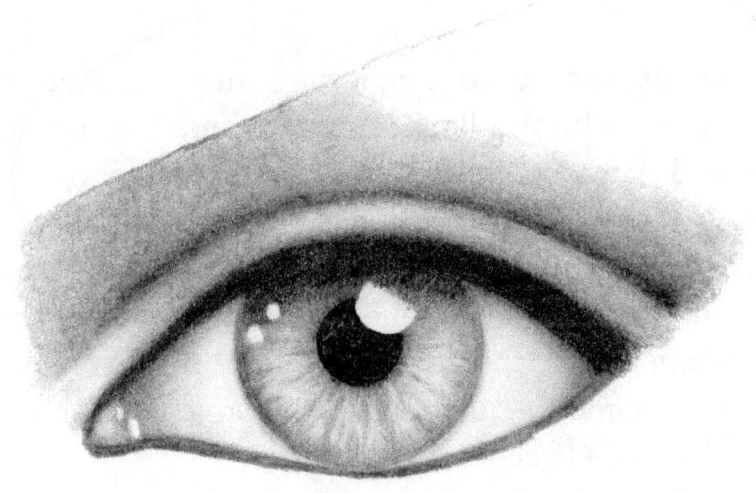

Para el siguiente paso, dibuja con 2H o 3H junto a HB

presionando un poco más, pero no demasiado.

Movimientos circulares, igual que hemos estado haciendo, presionando más fuerte al lado del área previamente sombreada, y liberando la presión a medida que dibujas hacia el punto culminante. Y lo mismo aquí, queremos que nuestra transición de gradiente sea lo más perfecta posible. Algunas imperfecciones están bien, pero evita hacer líneas porque eso no es bueno si son visibles.

La punta de este lápiz H debe ser plana y no afilada en absoluto. No debes afilarlo para nada. Puedes usarlo mucho sin afilar. Y cuando lo afiles, solo déjalo sin filo antes de usarlo, ya que su punta afilada no hará nada excepto marcar el papel. Eso no es bueno, particularmente cuando sombreamos la piel brillante. Cuanto más plana sea la punta, mejor.

Ahora puedes ver cómo empieza a mostrar una forma redonda. Usa un hisopo limpio, es decir, no uses un hisopo que se usó para mezclar anteriormente, menos si fue particularmente para un B o lápices más oscuros. No uses hisopos sucios para mezclar estas áreas porque aplicará ese grafito aquí y eso no es lo que queremos. Incluso puedes usar un pañuelo de papel. Sombrea un poco el área al lado de la sien, de modo que tengas un área circular intacta debajo del arco de la ceja.

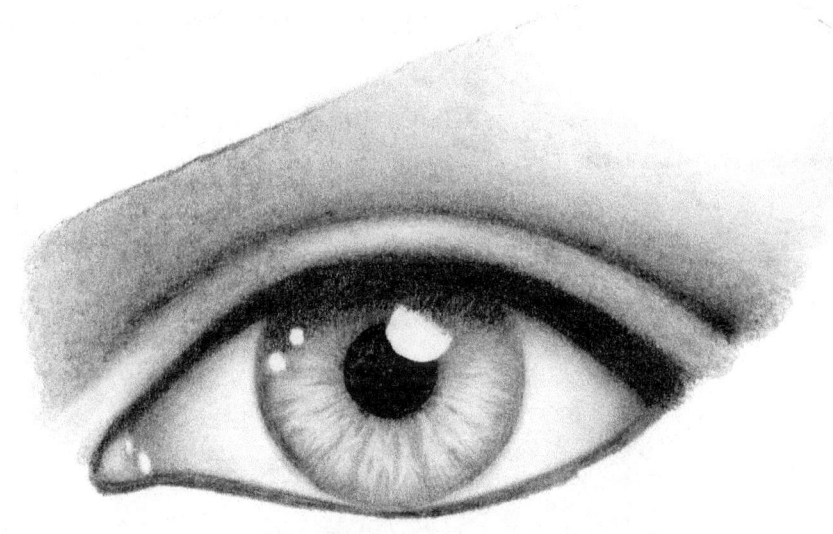

Deja el área justo debajo del arco de la ceja para obtener el brillo más brillante. Sombréalo también con un 5H o 6H. No debe permanecer absolutamente blanco, pero a veces lo es, por ejemplo, cuando la piel está húmeda. Presiona muy ligeramente, como siempre cuando usas 5H o 6H, y haz movimientos circulares aquí también. Puedes hacer que tus círculos sean un poco más grandes, no tan pequeños, para que puedan ser incluso más brillantes. Puedes presionar normalmente al lado del área 2H que acabamos de dibujar y liberar la presión a medida que se ajusta hacia la ceja. Esta es una parte muy delicada, por lo que debes tomarte tu tiempo para esto. Mezcla todo esto con un pañuelo. Después de mezclar, puedes ver cómo aparece el tono. Siempre puedes volver atrás y agregar más.

Echas un vistazo a tu dibujo en el espejo o al revés. Solo entonces notarás algunos errores y verás si tu transición de gradiente es impecable. Simplemente experimenta con estas cosas, y puedes sombrear una y otra vez, y mezclar de nuevo, hasta que estés satisfecho con la transición de gradiente.

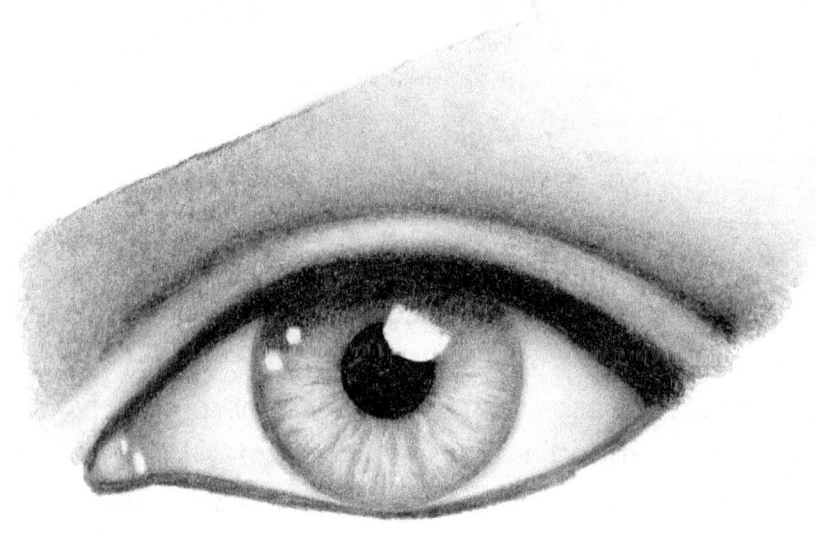

Aquí puedes mejorar las cosas antes de dibujar las cejas y las pestañas. No tienes que dibujar las cejas si no quieres, pero también quiero mostrarte cómo hacerlo.
Sombrea el área de las cejas con una punta q para agregar algún tipo de sombra, para que no coloques las líneas directamente sobre el papel blanco. La piel debajo de los

pelos de las cejas tendrá una sombra proyectada por los pelos.

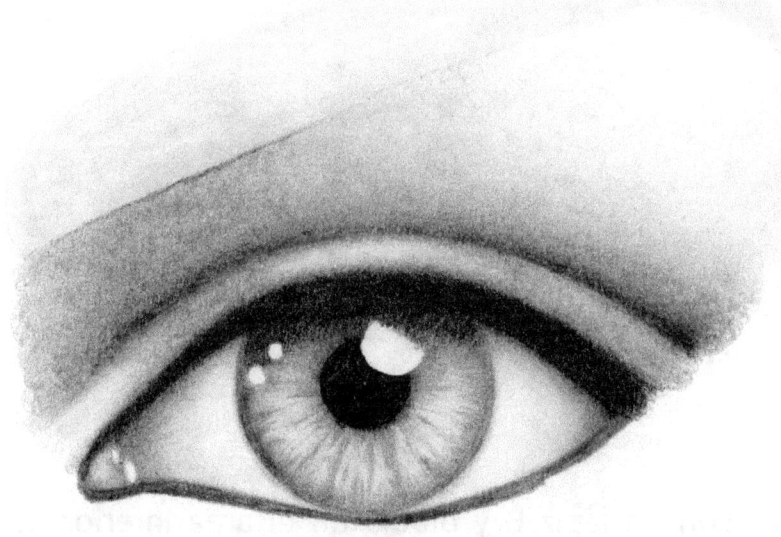

En la siguiente imagen, puedes ver líneas con flechas que muestran la dirección del crecimiento del cabello, por lo que debes consultar estas direcciones todo el tiempo.

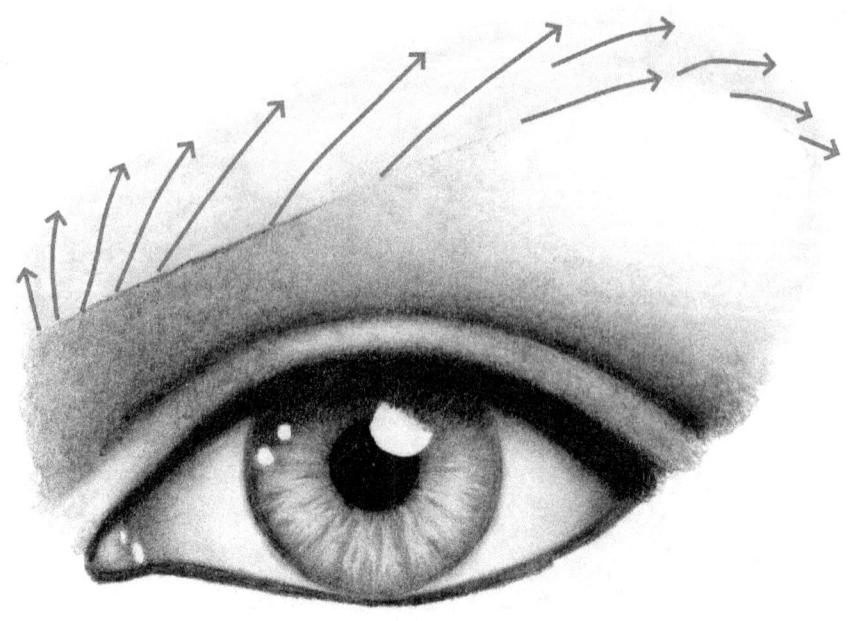

Comienza con un lápiz B y dibuja en el área inferior de la ceja, pelo por pelo siguiendo la dirección de su crecimiento. Esta mitad horizontal inferior debe ser mucho más oscura que la zona superior, porque crece debajo del hueso frontal sobresaliente. Incluso puedes usar un lápiz más oscuro, pero creo que un B es suficiente. Puedes agregar algunos pelos con un 4B o más oscuro para hacerlos diferentes. En este paso estamos creando las partes más oscuras. Mezcla el borde entre la ceja y la piel circundante para que las cejas se vean más suaves. Haz los pelos más horizontales a medida que dibujas hacia la sien.

Dibuja los pelos con un lápiz B en el lado derecho, al lado de la sien. Estos pelos son casi horizontales, y son mucho más oscuros al lado del templo.

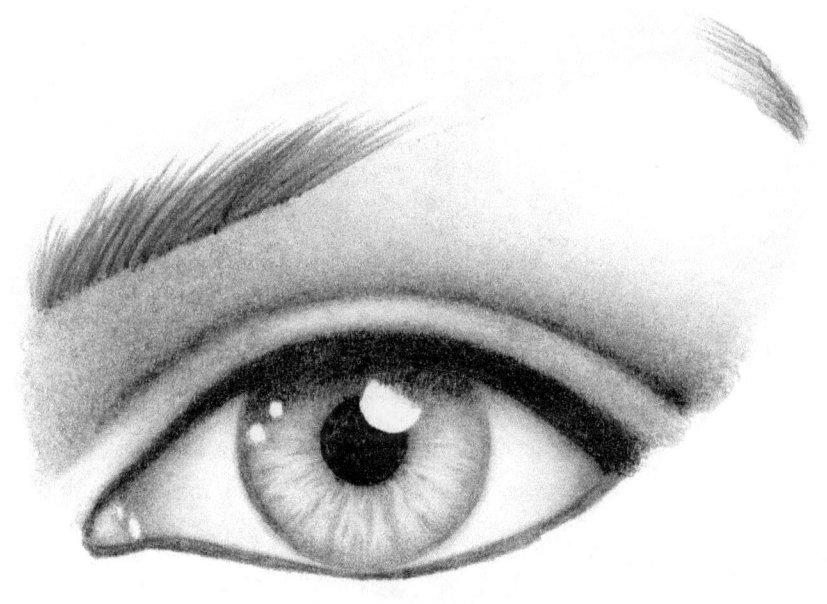

Ahora podemos seguir con un HB haciendo la continuación de los pelos que empezamos con un lápiz B. Dibuja las líneas que comienzan sobre las líneas dibujadas con una B, presionando con fuerza y liberando la presión a medida que las terminas en la parte superior donde se muestran las flechas en la imagen.

Además, presiona cada vez menos a medida que avanzas hacia la sien. Siempre cambia la presión sobre el lápiz para crear algunos pelos más oscuros y más brillantes. La aleatoriedad siempre es buena para el realismo.
Omite solo el área sobre la parte más resaltada, como se muestra en la siguiente imagen.

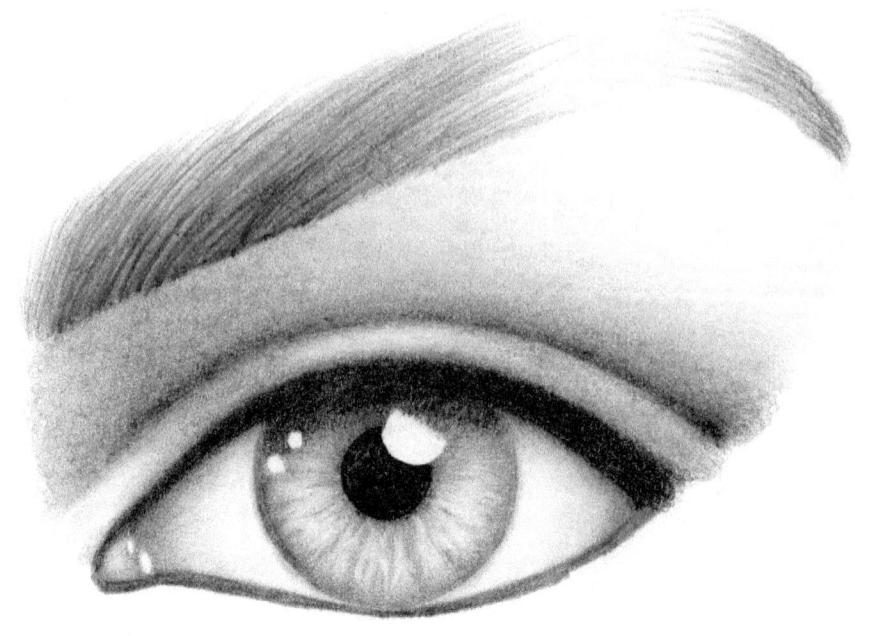

Cubre el área resaltada con 2H, siguiendo la dirección del crecimiento de los pelos. Los pelos se destacan sobre esta parte prominente, igual que la piel. Ahora la ceja también sugiere la redondez de esta parte de la cabeza, no solo la piel. Utiliza un borrador para crear algunos pelos resaltados.

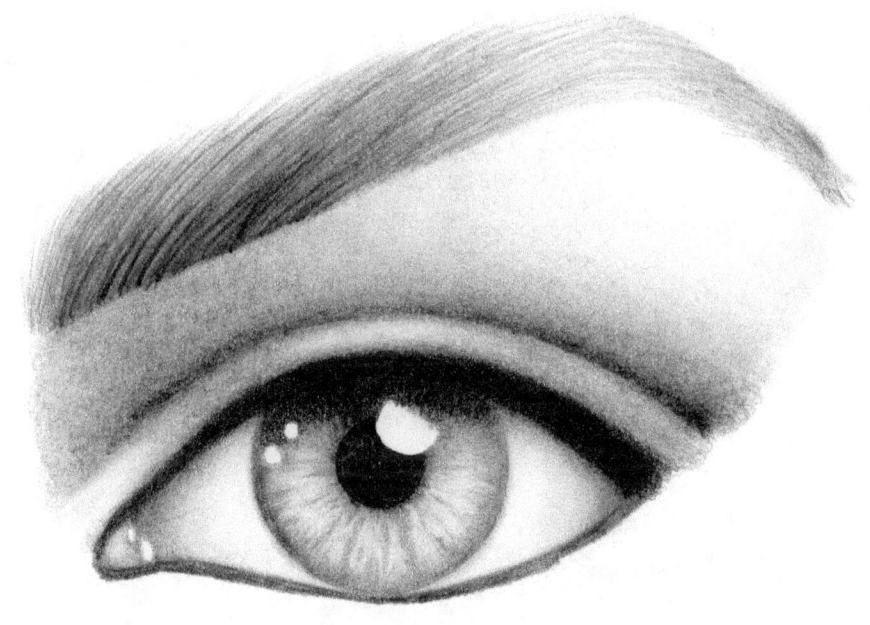

Antes de aplicar las pestañas, haga todos los cambios que desee.

Y ahora, finalmente, podemos dibujar pestañas en la dirección de las líneas de flecha que se muestran en la siguiente imagen, así que usa de referencia esta imagen mientras dibujas las pestañas.

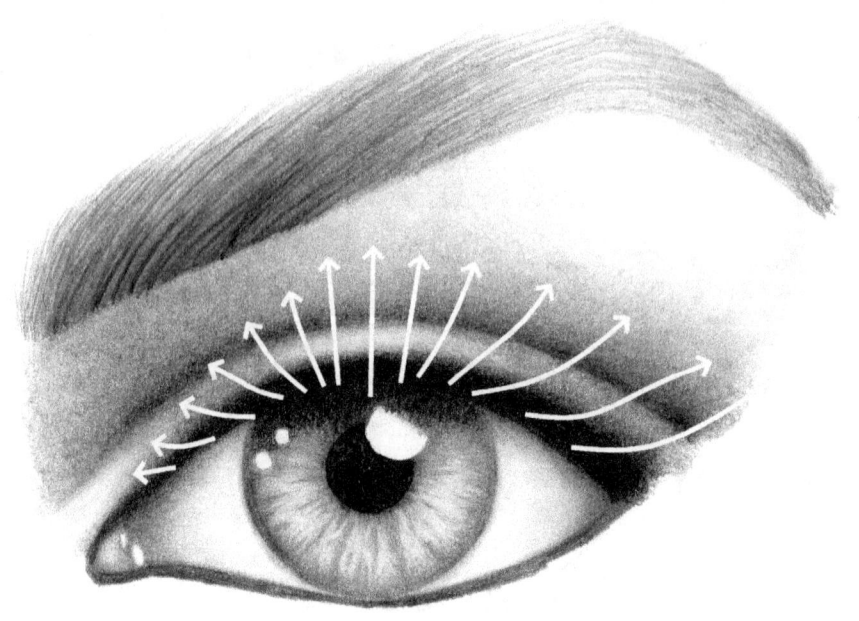

Comienza en el centro, por encima del iris. Aquí solo tienes que dibujar líneas verticales. Estoy usando un lápiz 8B con una punta muy plana.

Crea líneas más cortas y haz que algunos pelos se peguen. Eso sucederá particularmente si una persona está usando rímel.

No hagas que estos pelos queden lisos, sino más bien un poco curvos, pero no tan curvilíneos como lo son en los lados izquierdo y derecho. Además, no los haga del mismo tamaño en la misma dirección, solo al azar, algunos de ellos deberían ser bastante cortos y otros deberían ser bastante más largos.

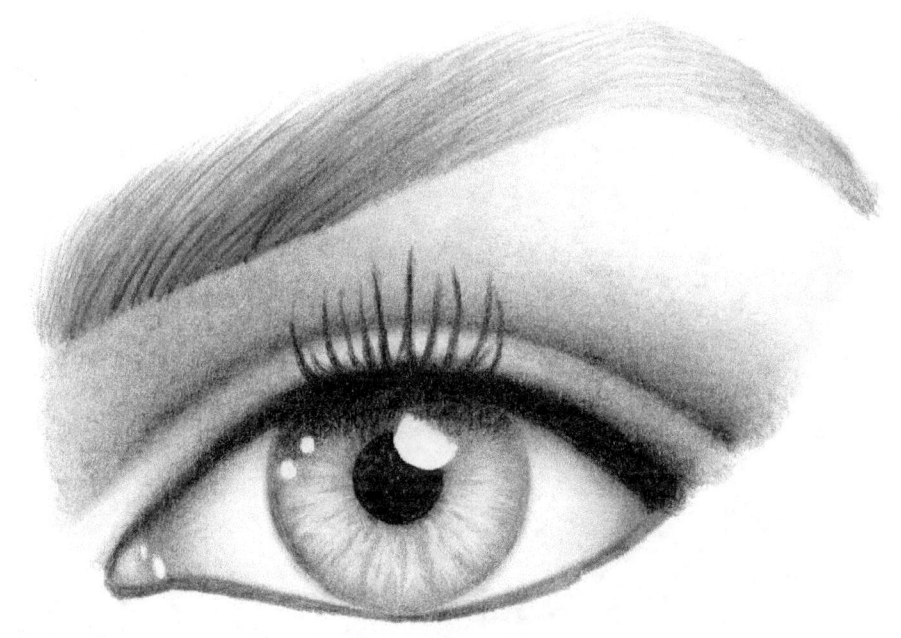

A medida que avanzas hacia la esquina izquierda, hazlos más curvos, más pequeños, más delgados y más cortos. Empieza a dibujar líneas casi horizontales al lado del conducto lagrimal. Como se puede ver en esa imagen con las líneas en forma de flecha, deberían ser menos densas. Dibújalas un poco sobre la esclerótica, hacia abajo, haz una línea curva hacia abajo y solo gírala de forma casi horizontal. Puedes usar un lápiz B, porque estas pestañas no son tan oscuras. Dibújalas al azar, no las hagas todas iguales. Mezcla un poco sobre la esclerótica, con un muñón de fusión para crear una sombra más fuerte.

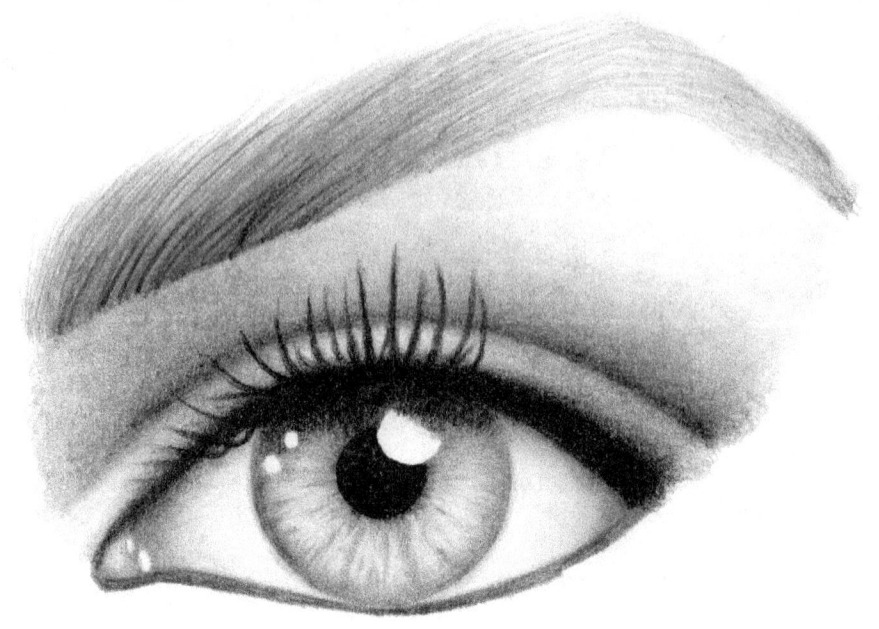

Continúa dibujando las pestañas en el lado derecho. Estas pestañas también se vuelven más y más curvas a medida que las acercamos a la esquina derecha del ojo, y se vuelven más gruesas, más largas y más largas, y también más densas y más densas. Usa la punta opaca de un lápiz 8B y presiona muy fuertemente. Ve un poco hacia abajo, luego gira hacia la sien y termina la parte más larga de las pestañas. También deberíamos tener pelos cortos que vayan hacia abajo, sobre la esclerótica y en todas partes, así que dibújalos también. Si deseas pestañas más largas, simplemente sombrea un área más grande para que no pase sobre el papel sin sombrear. Entonces, hazlos muy largos en el lado derecho.

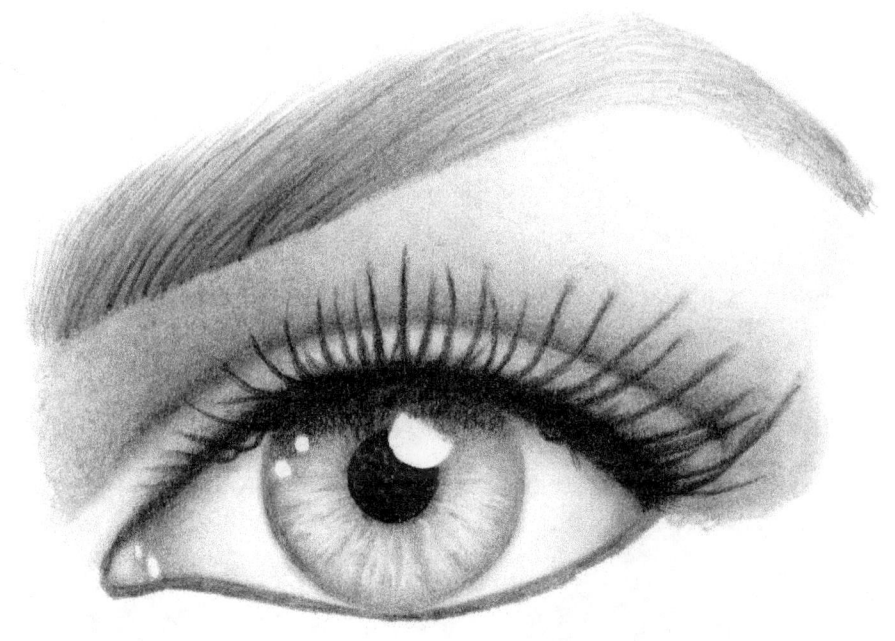

Dibuja el área debajo del ojo también, para que puedas aplicar las pestañas sobre él. Estoy usando un HB y quiero que esta área también tenga un poco de maquillaje. Como mencioné, es más fácil crear un dibujo más oscuro, se ve mejor y es más difícil dibujar un dibujo con tonos claros. Sigue aplicando con movimientos circulares y cubre esta área. Esta parte en realidad también recibe menos luz, pero, por supuesto, depende de la fuente de luz. También puede ser más iluminada, por lo que ahora puedes ver cómo el blanco del ojo, la esclerótica, se ve cada vez mejor y más real a medida que dibujamos las áreas circundantes. Ahora puedes ver la profundidad en el ojo debido a la transición de gradiente. Combínalo con un hisopo para que se vea mucho más suave y mejor.

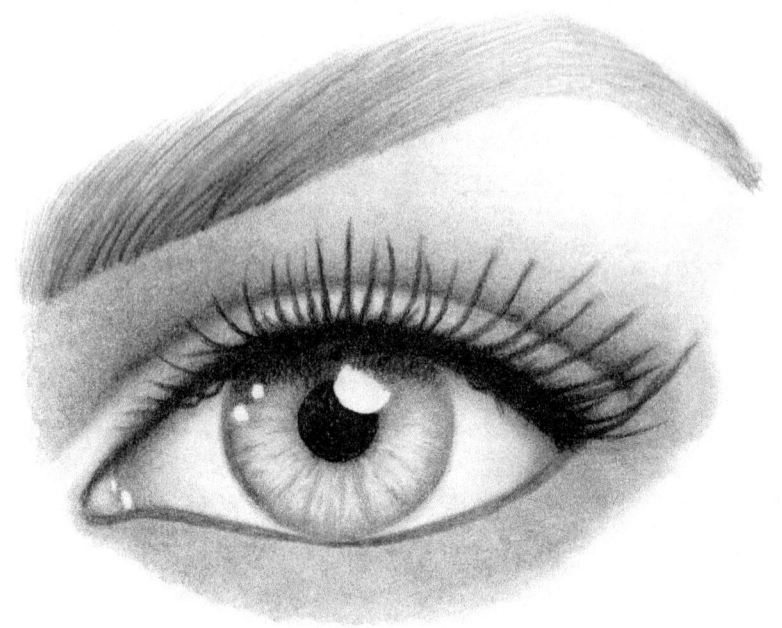

Ahora podemos sombrear un poco más alrededor, para crear una piel más brillante. Usa un 5H o simplemente puedes mezclarlo con un pañuelo. Presiona más fuerte al lado del área de HB, y libera la presión a medida que avanzas hacia abajo. Solo usa movimientos circulares. Puedes ver que, a lo largo de todo este dibujo, cuando me refiero a la parte de la piel, usar movimientos circulares es muy beneficioso. Si alguien te dice que uses un patrón de sombreado cruzado o líneas paralelas, creo que no deberías hacerlo, porque sé que esas técnicas no crearán la textura suave que deseas para el realismo fotográfico. Pero no todos quieren dibujar de forma realista. Algunas personas quieren tener visibles las escotillas transversales. Supongo que quieres dibujarlo como yo, así que, si quieres hacerlo sin problemas, los movimientos circulares son una solución y la mejor manera de lograrlo.

Incluso si tienes algunas partes de estos pequeños círculos visibles, es bueno porque la piel no es perfectamente lisa. Tiene algunas imperfecciones: pequeñas arrugas, pelos, cicatrices, lunares, etc. La piel debajo del conducto lagrimal está muy resaltada, se ilumina bastante en cualquier circunstancia, por lo que deberíamos mantenerla muy brillante y, por supuesto, mezclarla con un pañuelo una vez que termines.

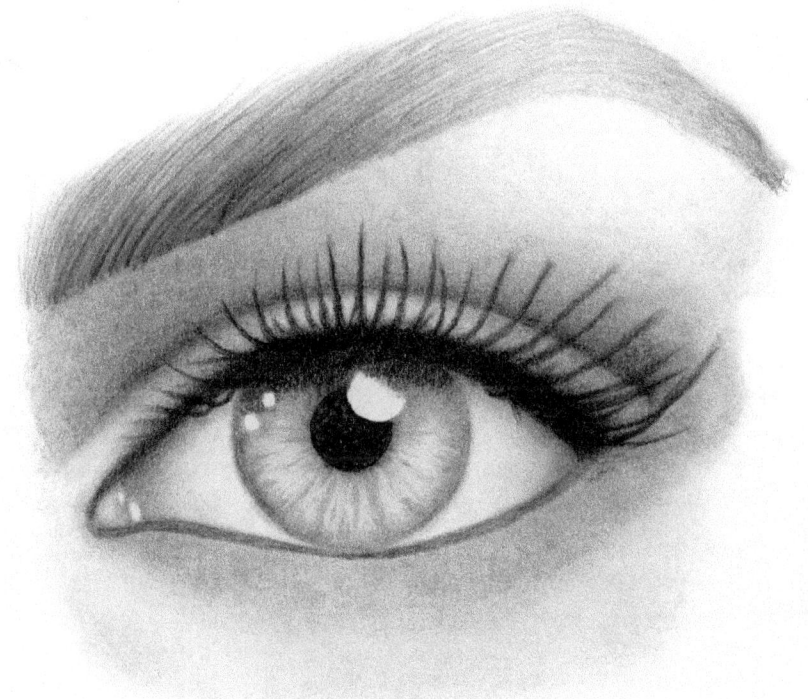

Arreglamos la forma de esta área sobresaliente debajo del párpado inferior, la sombra del mismo debajo de ese músculo circular que rodea todo el globo ocular. Sigue usando movimientos circulares y un lápiz B. El área en el medio debe permanecer resaltada, por lo que tenemos que

dibujar debajo de eso. Esto es lo que se llama una "autosombra". Entonces, sombrea los lados derecho e izquierdo y debajo del área media y mezcla con un hisopo.

En la siguiente imagen, puedes ver cómo obtuvo su forma. Sombrea más bajo las pestañas del lado derecho. Van a proyectar sombras, así que presiona más fuerte allí. Además, con un lápiz B, sombrea más debajo de las raíces de las pestañas para realzar el borde entre el grosor de esta piel y la piel.

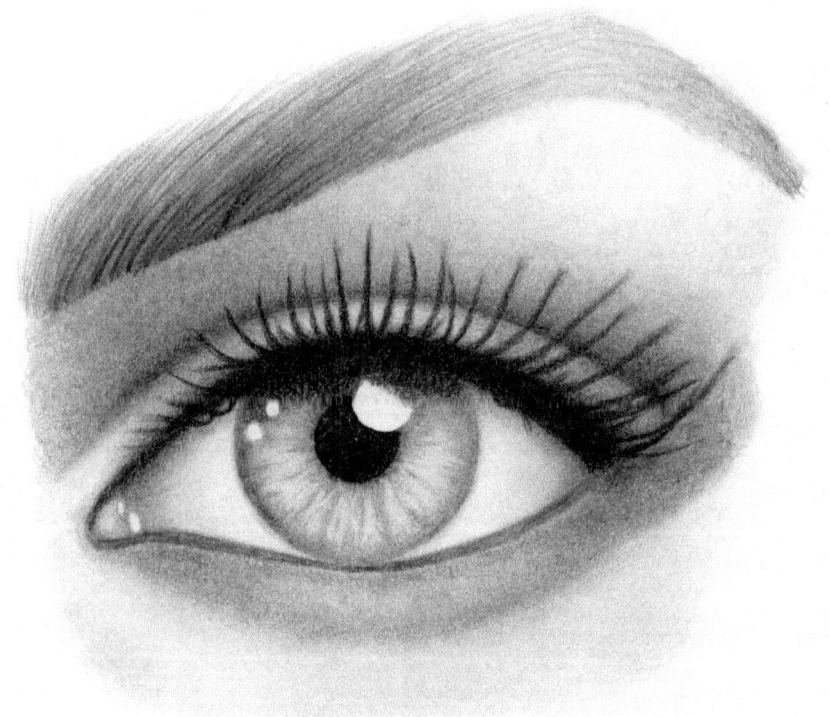

Utilizamos un 8B para las pestañas superiores, pero aquí una B es bastante buena. Todavía es lo suficientemente oscuro. Dibuja las pestañas debajo del grosor de la piel. Conecta los extremos de algunas pestañas cercanas y dibújalas

verticalmente en el medio, lo mismo sucedió con las pestañas superiores. Dibújalas cada vez más pequeñas a medida que te diriges hacia el conducto lagrimal. Algunos de ellos crecen más allá de este borde, así que pon atención de dibujarlos también. Aquí tenemos pestañas muy cortas y pequeñas que apenas son visibles, pero las dibujamos con mucha presión. A medida que las dibujas hacia la esquina derecha, comienza a dibujar pestañas más largas, más gruesas y más densas. Incluso puedes comenzar a usar un lápiz 4B o más oscuro aquí y conectar sus extremos en algunas áreas.

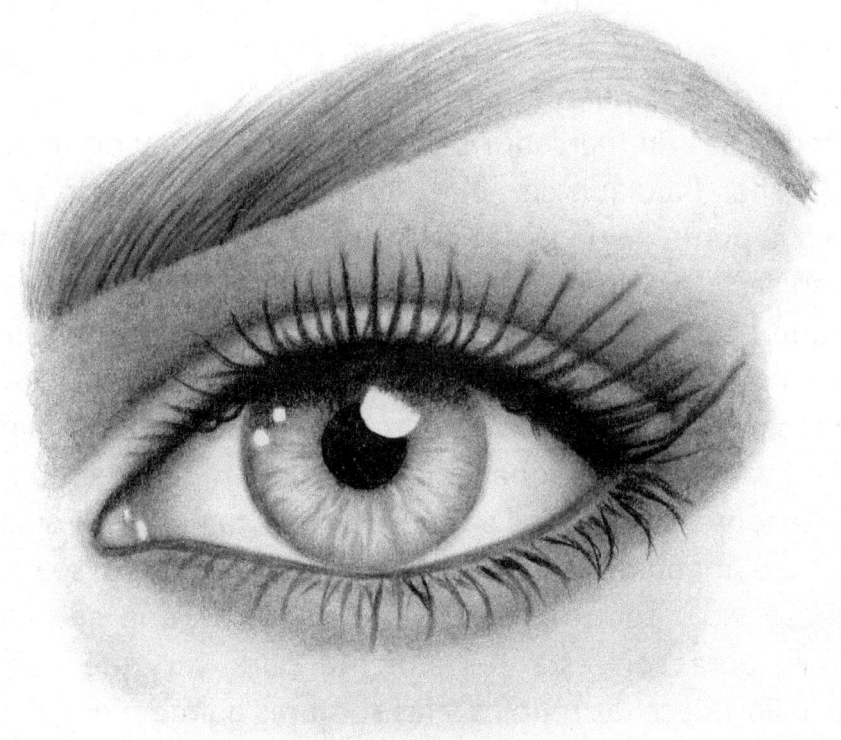

Ya que tenemos la imagen completa hecha, podemos

agregar algunos toques finales. Por ejemplo, podemos agregar algunos puntos destacados con un borrador o un marcador blanco.

Crea más luces en el borde entre el grosor de la piel y la piel debajo, entre las raíces de las pestañas inferiores. Este borde a menudo está mojado, así que solo pásalo con la punta de tu borrador para recoger un poco del grafito. Debes crear muchos puntos destacados porque el ojo está mojado y debemos sugerirlo al resaltarlo. Compara la imagen final y la siguiente para ver la diferencia y lo que he agregado exactamente.

Entonces, crea pequeños puntos blancos donde se supone que deben estar. Además, agrega algunas arrugas con un lápiz 2H o más brillante.

Cuando usas un marcador blanco de Uni Posca y no te gusta lo que has dibujado con él, siempre puedes quitarlo con la uña o la punta de un lápiz brillante cuando los marcadores se hayan secado. Entonces, solo usa este marcador con cuidado porque hará que tu dibujo sea mucho mejor y más realista. No estoy segura de otras marcas porque no he usado ninguna, pero estos marcadores de Uni Posca definitivamente funcionan de esta manera. A menudo los aplico sobre mis dibujos a lápiz de color también. Si quieres que sea menos brillante y hacer que tu borde sea más borroso, solo tócalo con el dedo antes de que se seque. Experimenta con esta herramienta para ver qué puedes hacer. Fortalece los reflejos y las sombras donde quieras.

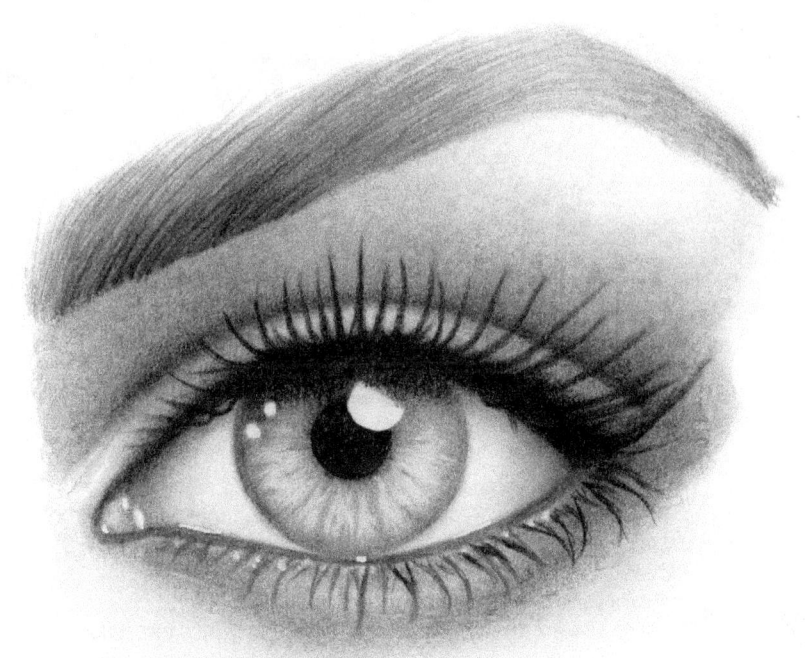

Sobre el Autor

Jasmina Susak es autodidacta, artista de lápices de grafito y de color, profesora de arte y autora de más de 17 libros acerca de cómo dibujar. Se especializa en crear dibujos fotorrealistas de animales, personas, superhéroes y objetos cotidianos.
Jasmina se graduó y trabajó como modista durante muchos años. Ahora, ella es una artista libre y autónoma. Es su trabajo a tiempo completo, y lo ha estado haciendo profesionalmente desde el año 2011.
Jasmina tiene cientos de miles de seguidores y suscriptores en las redes sociales, y sus videos de dibujo tienen decenas de millones de visitas en todo el mundo.
Jasmina ama los animales, la ciencia, la astronomía, la tecnología, el diseño web, la lectura y la música.

Visite su sitio web para obtener más tutoriales, para ver su galería de dibujo, impresiones artísticas y más.

www.jasminasusak.com

www.ingramcontent.com/pod-product-compliance
Lightning Source LLC
Chambersburg PA
CBHW072249170526
45158CB00003BA/1040